技有所承

郭士路

技有所承　画牡丹

轩敏华◎主编

周乃林◎著

中原出版传媒集团

中原传媒股份公司

河南美术出版社

·郑州·

序言

　　牡丹被誉为国花，是花中的"富贵者"。因其花形较大，颜色娇艳，历来为画家所钟爱。牡丹的品种很多，其花头有红色、紫色、白色、黑色、绿色等诸般变化，而红色当中又有深红、大红、朱红、浅红、粉红的诸般差别。深色的牡丹大都用点虢的办法去表现，而浅色的牡丹除了点虢的办法之外，还可以用双勾填色的办法去表现。这就给画家的艺术加工留下了很大的表现空间。

　　早期的牡丹多用胭脂来表现。胭脂颜色深沉，艳而不俗，和其他红色相比，色阶更加丰富耐看，比较契合正统的审美观，而红花绿叶搭配在一起又显得格外精神。牡丹的"丹"本就是"红"的意思。李时珍评价牡丹说："牡丹以色丹者为上。"牡丹跟芍药本是一个科属，而牡丹属于木本，更具雍容华贵的气质。唐代刘禹锡《赏牡丹》云"唯有牡丹真国色，花开时节动京城"，给予牡丹至高的评价。李白也曾经以牡丹比喻美人，他在《清平调·名花倾国两相欢》中说："名花倾国两相欢，常得君王带笑看。解释春风无限恨，沉香亭北倚栏杆。"这首诗把娇艳的牡丹和集三千宠爱于一身的杨贵妃相提并论。以牡丹作为绘画的体裁在宋代就已经非常普遍。李唐在一首诗里面就提到："云里烟村雨里滩，看之容易作之难。早知不入时人眼，多买胭脂画牡丹。"可见在李唐生活的时代，

画牡丹远比画山水更受人们的喜爱。人们对于牡丹的喜爱体现了对于美好生活的向往。有人画牡丹，喜欢题"大富贵"和石头配在一起，也有人题"富贵寿考"，齐白石在牡丹花下画一只大公鸡，题"富贵有期"。这都是一些非常典型的例子。无论在宫廷还是民间，牡丹都是受画家青睐的题材，所以历代画牡丹者名家辈出，流传下来的作品也非常多。

　　牡丹有着色牡丹，也有水墨牡丹。水墨牡丹这一形式的出现是文人画家的创格，以水墨的朴实无华来代替色彩的雍容华贵，这其中体现着画家不同的人生观、世界观与社会观。以水墨代替颜色不仅是一种形式语言的改变，同时也与画家的精神追求息息相关。也有针对牡丹雍容富贵的这种象征来反用其意的，如"墨痕别种洛阳花，仿佛春风似魏家。应为主人忘富贵，故将闲淡洗铅华"，以诗明志，表明其不羡富贵、安于寂寞的高洁情怀。

　　在众多画水墨牡丹的画家当中，徐渭算是比较有代表性的一位。因为其他画家画水墨牡丹只是偶尔为之，他的作品则几乎全是水墨，很少有用颜色去表现的。他的水墨牡丹题诗也比较有代表性，如"五十八年贫贱身，何曾妄念洛阳春。不然岂少胭脂在，富贵花将墨写神"，又如"我学彭城写岁寒，何缘春色忽黄檀。正如三醉岳洛客，时访青楼白牡丹"，均写得

酣畅淋漓，发人逸兴，为读者所津津乐道。陈淳喜欢画白牡丹，他的白牡丹用双勾法来表现，线条活脱，并不严格遵循花头自身生理结构的限制，显得潇洒出尘，落落寡合。看他的白牡丹，很容易让人想起唐代卢纶的《裴给事宅白牡丹》："长安豪贵惜春残，争赏街西紫牡丹。别有玉盘承露冷，无人起就月中看。"

继"青藤白阳"之后，要说写意牡丹对后世画坛影响较大的，当首推吴昌硕、齐白石与王雪涛三人。三人相比，吴昌硕苍茫，齐白石凝练，王雪涛秀雅，可说是互有优长。吴昌硕画画受任伯年的影响，在任伯年的基础上平添了用笔的金石气。据说他的调色盘很少清洗，这一点也和任伯年很像。只不过任伯年用色清润，吴昌硕则刻意利用了不同色相混合之后所产生的层次感。他的构图也很奇特，喜欢利用团结的花叶和拉伸的老干形成奇特的张力对比结构。作为吴昌硕的传派，齐白石的牡丹继承了吴昌硕苍茫浑厚的审美艺术形式，同时又对吴昌硕的牡丹进行了相当程度的提炼与简化，体现出高度程式化的结构特征。也正因为如此，学齐派牡丹者，往往不免有简单、刻板之嫌，甚至落入庸俗化和模式化的泥淖。王雪涛的小写意牡丹画法有着很强的写生感，这是他区别于吴、齐的主

要特点。王雪涛的这种感觉源自他的老师王梦白。他画牡丹花头好用碎笔、小笔层层点垛，有时为了表现牡丹花头的体积感和微妙的色彩感，会使用多种颜色，包括白粉。他笔下的叶子鲜活生动，翻卷变化能根据画面的大势做合理的安排，恰到好处地表现出牡丹的迎风飞举之态。一般而言，牡丹花头分瓣太清楚易俗，王雪涛画牡丹妙在碎而不乱，分而不俗。但是学他的人往往流于琐细，不能从大处着眼，演为滥俗，实在令人遗憾。

我们今天的人学画牡丹，不仅要了解牡丹画法的历史，还要试着去了解其画法背后的知识背景与技法来源，避免人云亦云、按图索骥的不良倾向。倘能再结合自身的观察、写生、体会，将自身的笔法气质与生活体验结合起来，就能真正做到入古出新、古为今用，将中国画的这一优良传统发扬光大。

周乃林
2018 年秋写于海南

扫码看视频

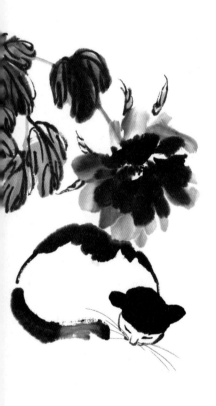

目录

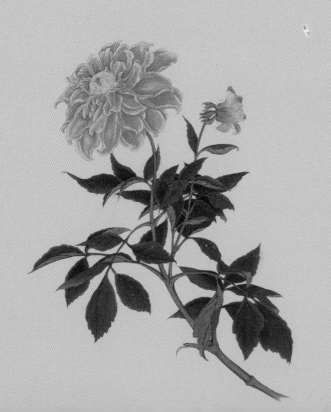

第一章 基础知识

笔

画中国画的笔是毛笔，在文房四宝之中，可算是最具民族特色的了，也凝聚着中国人民的智慧。欲善用笔，必须先了解毛笔种类、执笔及运笔方法。

毛笔种类因材料之不同而有所区别。鹿毛、狼毫、鼠须、猪毫性硬，用其所制之笔，谓之"硬毫"；羊毫、鸡毛性软，用其所制之笔，谓之"软毫"；软、硬毫合制之笔，谓之"兼毫"。"硬毫"弹力强，吸水少，笔触易显得苍劲有力，勾线或表现硬性物质之质感时多用之。"软毫"吸着水墨多，不易显露笔痕，渲染着色时多用之。"兼毫"因软硬适中，用途较广。各种毛笔，不论笔毫软硬、粗细、大小，其优良者皆应具备"圆""齐""尖""健"四个特点。

绘画执笔之法同于书法，以五指执笔法为主。即拇指向外按笔，食指向内压笔，中指钩住笔管，无名指从内向外顶住笔管，小指抵住无名指。执笔要领为指实、掌虚、腕平、五指齐力。笔执稳后，再行运转。作画用笔较之书法用笔更多变化，需腕、肘、肩、身相互配合，方能运转得力。执笔时，手近管端处握笔，笔之运展面则小；运展面随握管部位上升而加宽。具体握管位置可据作画时需要而随时变动。

运笔有中锋、侧锋、藏锋、露锋、逆锋及顺锋之分。用中锋时，笔管垂直而下，使笔心常在点画中行。此种用笔，笔触浑厚有力，多用于勾勒物体之轮廓。侧锋运笔时锋尖侧向笔之一边，用笔可带斜势，或偏卧纸面。因侧锋用笔是用笔毫之侧部，故笔触宽阔，变化较多。

作画起笔要肯定、用力，欲下先上、欲右先左，收笔要含蓄沉着。笔势运转需有提按、轻重、快慢、疏密、虚实等变化。运笔需横直挺劲、顿挫自然、曲折有致，避免"板""刻""结"三病。

作画行笔之前，必须"胸有成竹"。运笔时要眼、手、心相应，灵活自如。绘画行笔既不能如脱缰野马，收勒不住，又不能缩手缩脚，欲进不进，优柔寡断，为纸墨所困，要"笔周意内""画尽意在"。

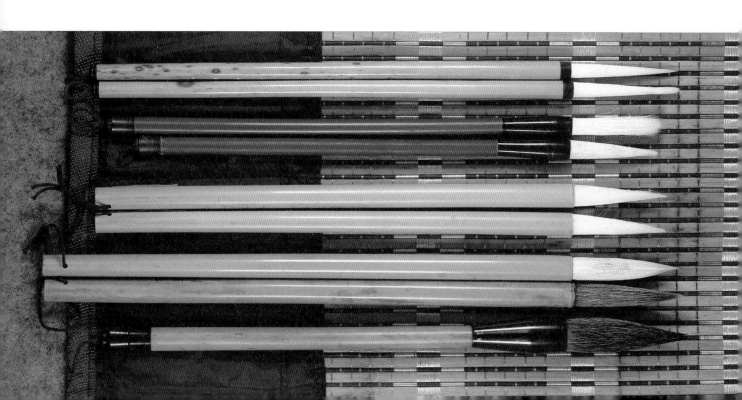

墨

墨之种类有油烟墨、松烟墨、墨膏、宿墨及墨汁等。油烟墨，用桐油烟制成，墨色黑而有泽，深浅均宜，能显出墨色细致之浓淡变化。松烟墨，用松烟制成，墨色暗而无光，多用于画翎毛和人物之乌发，山水画中不宜使用。墨膏，为软膏状之墨，取其少许加水调和，并用墨锭研匀便可使用。宿墨，即研磨存留于砚中隔夜之墨，熟纸、熟绢作画不宜使用，生宣纸作画可用其淡者。浓宿墨易成渣滓难以调和，无渣滓之浓宿墨因其墨色更黑，可作焦墨为画面提神。宿墨须用之得法，用之不当，易污画面。墨汁，应用书画特制墨汁，墨汁中加入少许清水，再用墨锭加磨，调和均匀，则墨色更佳。

国画用墨，除可表现形体之质感外，其本身还具有色彩感。墨中加入清水，便可呈现出不同之墨色，即所谓"以墨取色"。前人曾用"墨分五色"来形容墨色变化之多，即焦墨、重墨、浓墨、淡墨、清墨。

运笔练习，必须与用墨相联。笔墨的浓淡干湿，运笔的提按、轻重、粗细、转折、顿挫、点乩等，均需在实践中摸索，掌握熟练，始能心手相应，出笔自然流利。

表现物象的用墨手法可分为破墨法、积墨法、泼墨法、重墨法和清墨法。

破墨法：在一种墨色上加另一种墨色叫破墨。有以浓墨破淡墨，有以淡墨破浓墨。

积墨法：层层加墨，浓淡墨连续渲染之法。用积墨法可使所要表现之物象厚重有趣。

泼墨法：将墨泼于纸上，顺着墨之自然形象进行涂抹挥扫而成各种图形。后人将落笔大胆、点画淋漓之画法统称泼墨法。此种画法，具有泼辣、惊险、奔泻、磅礴之气势。

重墨法：笔落纸上，墨色较重。适当地使用重墨法，可使画面显得浑厚有神。

清墨法：墨色清淡、明丽，有轻快之感。用淡墨渲染，只微见墨痕。

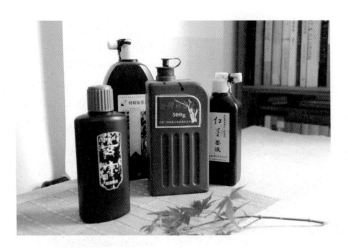

纸

中国画主要用宣纸来画。宣纸是中国画的灵魂所系，纸寿千年，墨韵万变。宣纸，是指以青檀树皮为主要原料，以沙田稻草为主要配料，并主要以手工生产方式生产出来的书画用纸，具有"韧而能润、光而不滑、洁白稠密、纹理纯净、搓折无损、润墨性强"等特点。

平时常见的宣纸、高丽纸、浙江皮纸、云南皮纸、四川夹江皮纸都属皮纸，宣纸又有生宣、熟宣、半熟宣的区别。生宣纸质细而松，水墨写意画多用。生宣经加工煮捶研光后，叫熟宣，如常见的玉版宣即是。熟宣加矾水刷过，便是矾宣。矾宣不渗墨，宜于工笔画。宣纸还有单宣、夹宣之分。国画用纸，一般都是单宣，夹宣厚实，可作巨幅。宣纸凡经加工染色，印花、贴金、涂蜡，便是笺，以杭州产为最佳。现代国画一般不用笺，而明代用笺纸作画则较为普遍。除了宣、笺以外，也有用丝织物为底本作书作画的，最常用的是绢。绢也有生、熟两种，相当于宣纸中的生宣、熟宣。当前市面上出售的大都是熟绢。熟绢上过矾，适合画工笔、小写意。

宣纸的保存方法很重要。一方面，宣纸要防潮。宣纸的原料是檀皮和稻草，如果暴露在空气中，容易吸收空气中的水分，也容易沾染灰尘。方法是用防潮纸包紧，放在书房或房间里比较高的地方，天气晴朗的日子，打开门窗、书橱，让书橱里的宣纸吸收的潮气自然散发。另一方面，宣纸要防虫。宣纸虽然被称为千年寿纸，但也不是绝对的。防虫方面，为了保存得稳妥些，可放一两粒樟脑丸。

砚

砚之起源甚早，大概在殷商初期，砚初见雏形。刚开始时以笔直接蘸石墨写字，后来因为不方便，无法写大字，人类便想到了可先在坚硬东西上研磨成汁，于是就有了砚台。我国的四大名砚，即端砚、歙砚、洮砚、澄泥砚。

端砚产于广东肇庆市东郊的端溪，唐代就极出名，端砚石质细腻、坚实、幼嫩、滋润，扣之若婴儿之肤。

歙砚产于安徽，其特点，据《洞天清禄集》记载："细润如玉，发墨如油，并无声，久用不退锋。或有隐隐白纹成山水、星斗、云月异象。"

洮砚之石材产于甘肃洮州大河深水之底，取之极难。

澄泥砚产于山西绛州，不是石砚，而是用绢袋沉到汾河里，一年后取出，袋里装满细泥沙，用来制砚。

另有鲁砚，产于山东；盘谷砚，产于河南；罗纹砚，产于江西。一般来说，凡石质细密，能保持湿润，磨墨无声，发墨光润的，都是较好的砚台。

色

中国画的颜料分植物颜料和矿物颜料两类。属于植物颜料的有胭脂、花青、藤黄等，属于矿物颜料的有朱砂、赭石、石青、石绿、金、铝粉等。植物颜料色透明，覆盖力弱；矿物颜料质重，着色后往下沉，所以往往反面比正面更鲜艳一些，尤其是单宣生纸。为了防止这种现象，有些人在反面着色，让色沉到正面，或者着色后把画面反过来放，或在着色处先打一层淡的底子。如着朱砂，先打一层洋红或胭脂的底子；着石青，先打一层花青的底子；着石绿，先打一层汁绿的底子。这是因为底色有胶，再着矿物颜料就不会沉到反面去了。现在许多画家喜欢用从日本传回来的"岩彩"，其实岩彩是属于矿物颜料类。植物颜料有的会腐蚀宣纸，使纸发黄、变脆，如藤黄；有的颜色易褪，尤其是花青，如我们看到的明代或清中期以前的画，花青部分已经很浅或已接近无色。而矿物颜色基本不会褪色，古迹中的那些朱砂仍很鲜艳呢！但有些受潮后会变色，如铅粉，受潮后会变成灰黑色。

第二章 局部解析

一、花

未绽

将绽

绽开

半侧面

正面

背面

正侧面

层台法

折叠法

双勾法

（勾线着色）

花头点乱

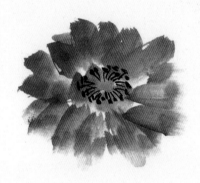

碎点法

长点法

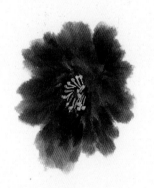

单笔法

复笔法

二、叶子

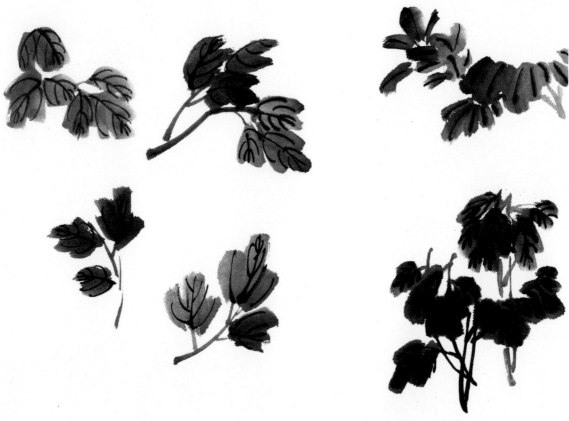

三、枝干

老干出枝

老干结顶

四、图例

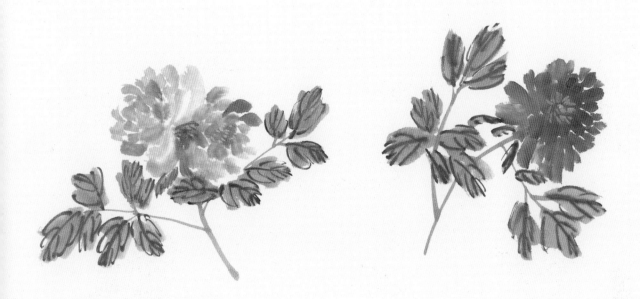

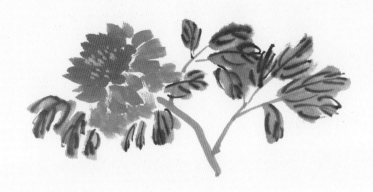

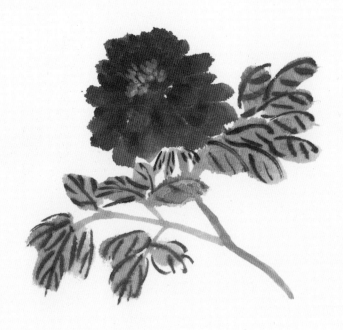

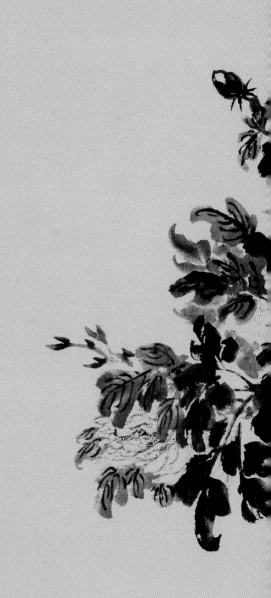

第三章　名作临摹

作品一：临陈半丁《总领群芳》

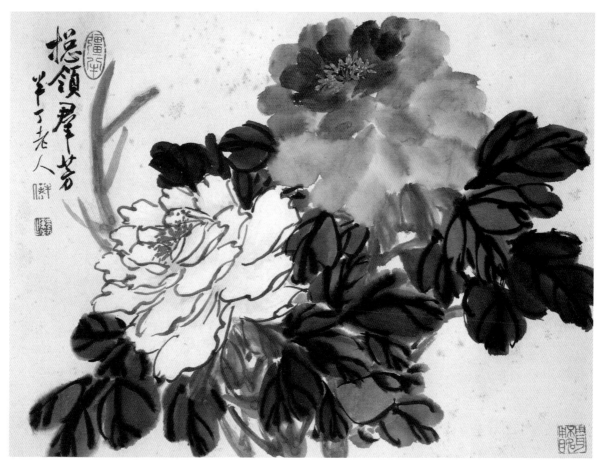

<div align="right">陈半丁 《总领群芳》</div>

作品介绍：

　　陈半丁的这幅《总领群芳》为花卉册页，纸本设色，作于 1957 年。画面呈现红白两朵盛开的牡丹花，配有叶子、嫩枝，构图简洁大方，对比强烈；笔法老辣，线条苍劲有力；色彩以洋红、胭脂和花青等色为主，变化微妙而丰富。

1
2
3

1. 先用洋红微调胭脂，画出红色花头，以花蕊为中心，环绕点画，用笔要干脆轻松，随形而动。花芯周围的色彩稍微浓一点，越向外越淡。

2. 白牡丹的画法以勾线的方式来表现，按照花的结构，用中墨勾勒出花瓣和花型。

3. 点画叶子时用大笔，以花青调少许赭石或藤黄色，再微调淡墨色，根据画面的浓淡先后用侧锋点画，笔干后再调淡一点的赭石或藤黄，调匀再画，使其变化。

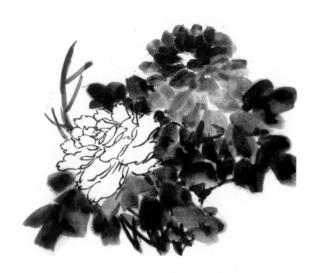

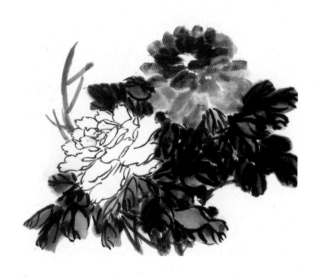

4
5
6

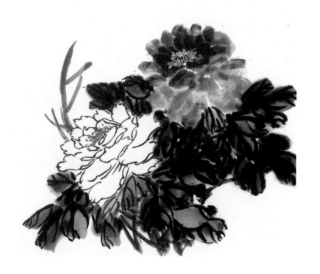

4. 牡丹花的枝干有老、嫩之分，靠近花头的枝干都是嫩的，因此画的时候要注意用色用墨不能过重而使其失去生嫩之感。色彩以赭石或藤黄色调淡墨、三绿，不必调得太过均匀，中锋用笔顺势勾画而成，同时点画花托下的叶子。

5. 勾叶脉。趁叶子的色彩在半干未干之时，顺叶子的结构勾画叶脉。叶脉可以表现出叶子形状和生长方向，所以勾画时要注意线条的疏密变化和墨色的浓淡变化。中锋行笔，骨力苍劲。

6. 最后点花蕊。点花蕊用小笔来画。中间花芯用墨勾画、三绿色填画，周围花蕊用藤黄调一点红色再加一点钛白，调匀点画即成。

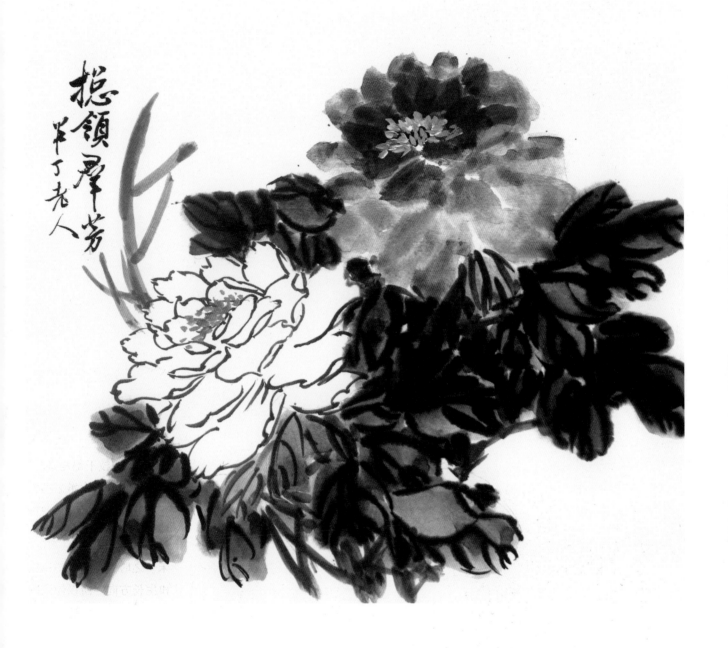

作品二：临王雪涛《牡丹》

扫码看视频

王雪涛 《牡丹》

作品介绍：

　　此幅《牡丹》为王雪涛的花卉册页之一，为中国花鸟画小写意技法。其画面只表现一枝牡丹花，折枝式构图，简洁大方，色彩变化丰富，用笔干脆，墨色干湿浓淡变化自然。

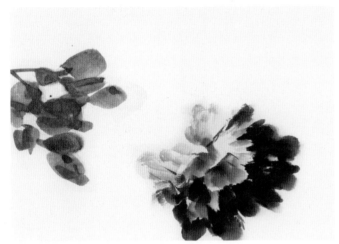

1. 用羊毫短锋大楷笔，以朱磦色与曙红色调匀，再微调胭脂色点画牡丹花芯，卧锋画出前面的花瓣。

2. 调曙红胭脂画出牡丹花的花型，注意前淡后浓，干湿结合，中锋、侧锋点画，笔笔干脆肯定。

3. 叶子以花青色调藤黄色，再蘸少许墨点画，表现出其浓淡感，注意叶子的形状与方向走势。

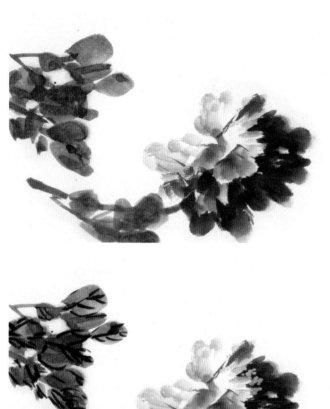

4 | 5

6

4. 用藤黄调花青再蘸一点赭石色，略调匀，画牡丹枝，宜用小笔。

5. 趁叶子墨色未干之时，浓墨调胭脂勾画叶脉。

6. 以鹅黄与钛白色调匀点画牡丹的花蕊，点花蕊宜用小狼毫笔。

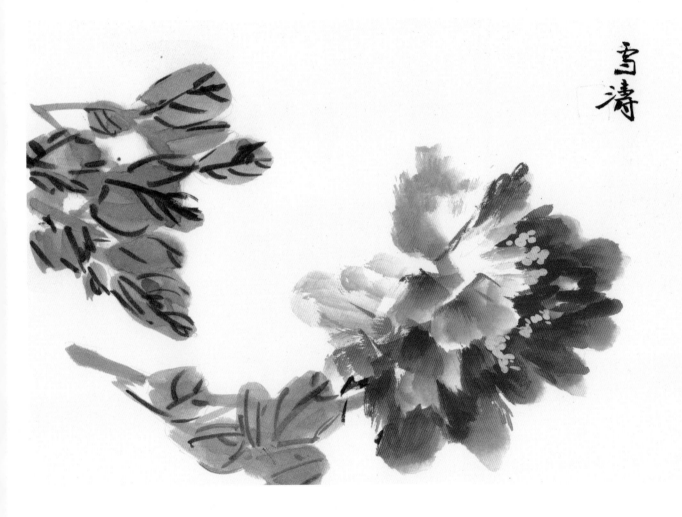

作品三：临李苦禅《春酣图》

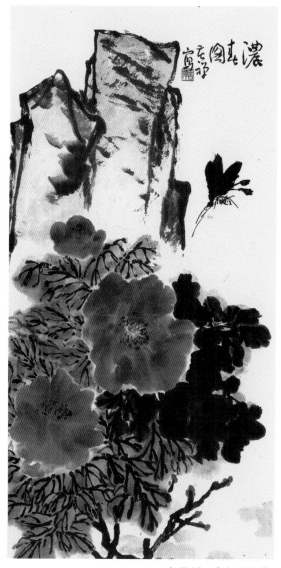

李苦禅 《春酣图》

作品介绍：

李苦禅，山东高唐人，原名李英杰，改名英，字励公，现代书画家、美术教育家。李苦禅的作品受潘天寿影响较深，喜用方笔，老辣厚重。这幅《春酣图》以怒放的红牡丹为主体，配以浓密的花叶，硕大的石块，撑起整个画面，显得大气磅礴，有一种撼人心魄的美。

1 | 2 | 3

1. 曙红调大红点画花头。用藏锋大笔触相接点画，浓淡变化非常微妙，但不可混作一团、平板一块。

2. 待半干时，用石绿点花药，重墨点蕊。待墨色干后，以浓重的朱磦复点花蕊，但不可全部遮住墨色，须错落有致，自然通透。

3. 以重墨、花青点画叶片，叶片要见笔触，重墨叶片适当留出缝隙，花青要有浓淡层次，显得有厚度。

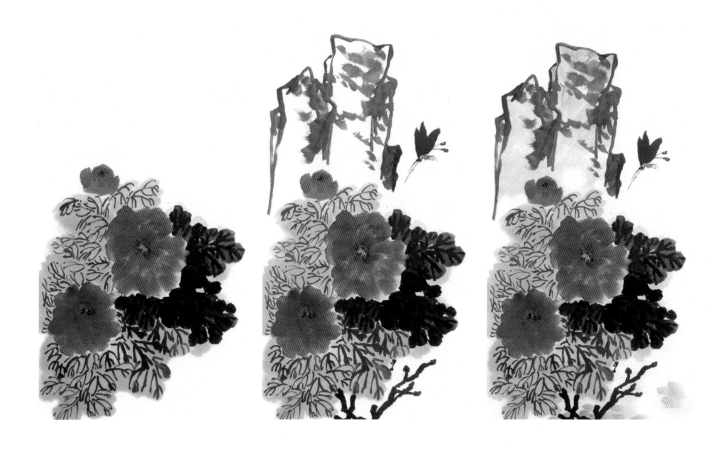

4　5　6

4. 用浓墨勾墨叶的叶筋，用浓淡墨勾花青色叶的叶筋。勾筋要活，繁而不乱，满而不塞。

5. 用重墨勾画出老干、石头，用笔一波三折。石头加皴，迟涩厚重。重墨画蝴蝶须翅，蝴蝶整体走势与画面大势相应。用胭脂点嫩芽，朱磦点蝴蝶胸腹，石青点蝴蝶尾翅。

6. 待石头墨色干透，用赭石分浓淡染写，与花叶相衔接的部分留白若经意若不经意，要自然通透。

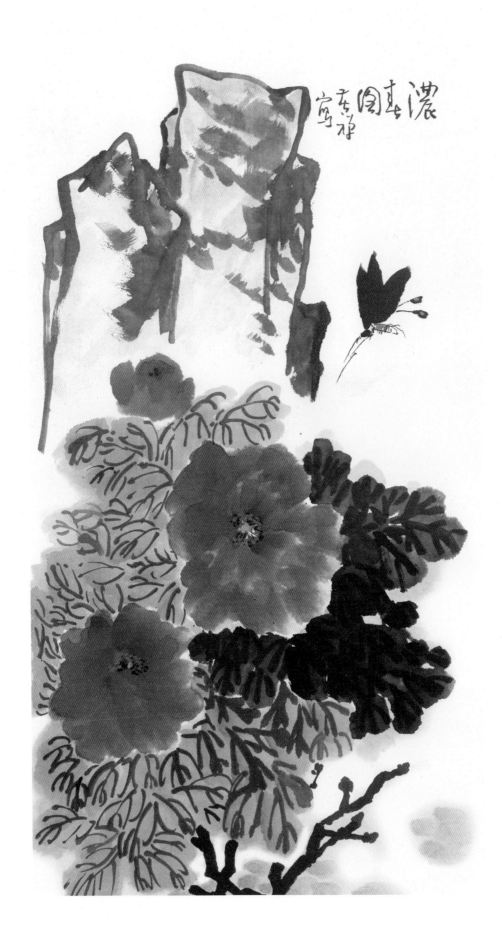

作品四：临蒲华《天香夜染衣》

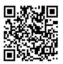

扫码看视频

<div align="right">蒲　华　《天香夜染衣》</div>

作品介绍：

　　蒲华，浙江嘉兴人，字作英，亦作竹英、竹云，号胥山野史、胥山外史、种竹道人等。这幅牡丹有着蒲华一贯的用笔特征，好用湿笔，墨色淋漓润泽，行笔厚重稳健，尤其是他趁湿勾筋的办法堪称绝技，对水分的掌控恰到好处，绝不会因为墨色的浸渗而导致用笔的漫漶无骨。

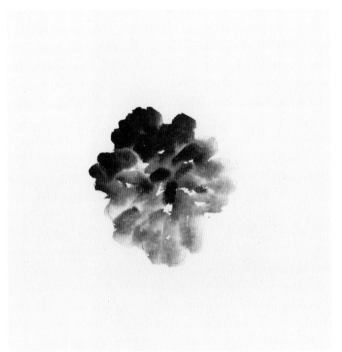

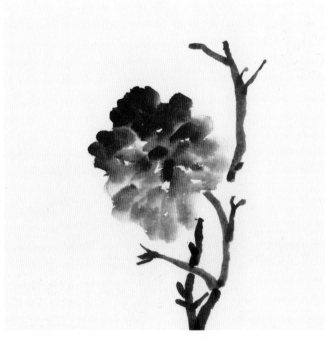

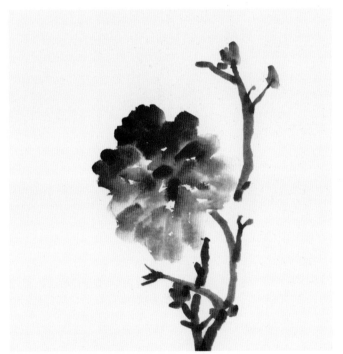

1	2
3	

1. 用胭脂加墨点画花头。由深而浅，点须藏锋，数点一组，要聚心，笔笔相接，层次分明。点完根据最后的效果可补可救。

2. 用赭墨勾老干，老绿勾嫩枝，行笔稍慢，力透纸背。注意区分前后穿插关系。

3. 藤黄加墨，笔尖蘸赭石点嫩芽，笔笔有力。

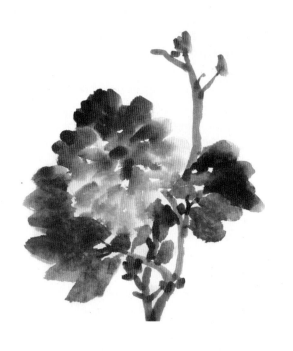

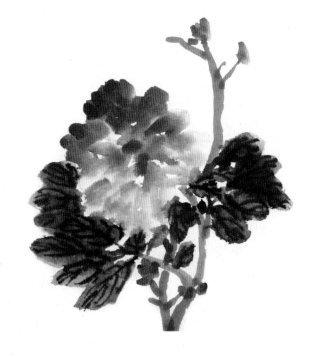

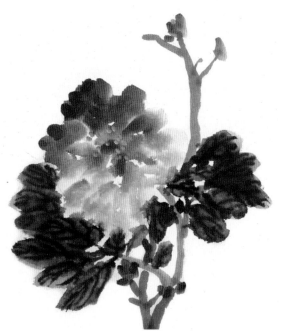

4. 调和花青与汁绿画叶，用笔要沉稳，色彩要润泽。

5. 趁湿用重墨勾筋，用笔不可迟疑，亦不可浮泛、模糊。

6. 待花头将干未干时用朱磦调白粉点蕊，朱磦与白粉不要调匀，使色点有立体感。

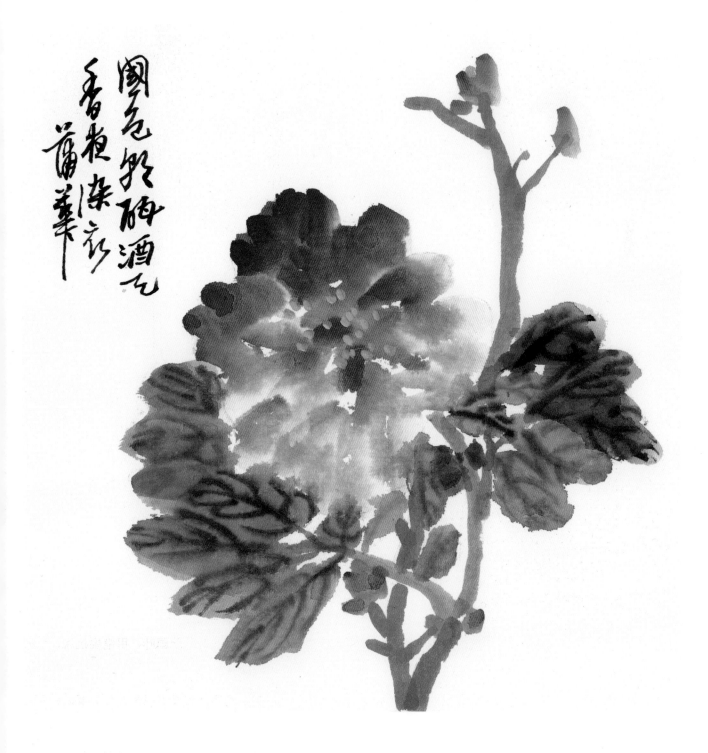

国色朝酣酒
香夜染衣

作品五：临任伯年《牡丹图》

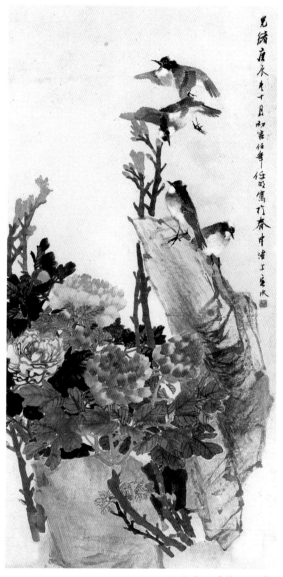

任伯年 《牡丹图》

作品介绍：

　　任伯年画花鸟的题材很多，几乎所有的花卉都入画，他的画面简洁、干脆，层次感强。此幅《牡丹图》竖式构图，花色丰富，对比强烈，花石相衬。老叶、嫩叶色彩分明，花叶、石头倾向左边，造成险动之势，中间老枝直挺而上，犹如正好顶住倾倒之势，使构图生动稳重。几只嬉闹的小鸟更是添加了画面的生气。

　　临摹任伯年的作品用纸宜用熟纸或夹宣，不宜使用渗水过快的纸，笔墨晕开过多难画出任伯年的笔味。

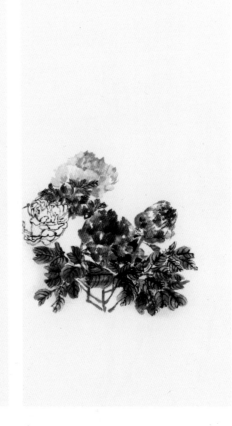

| 1 | 2 | 3 |

1. 先调曙红色和胭脂色点画红色牡丹的花头。使用短锋羊毫蘸一点曙红色调匀，再用笔尖蘸胭脂色，侧锋点画牡丹花瓣，围绕中心向外展开，从浓画到淡，用笔由湿到干，让色彩自然变化。

2. 以酞青蓝加三青色、钛白调和点画蓝色牡丹花。白牡丹花以线描勾画出来，中锋行笔，干脆流畅。墨色不宜过重，中墨即可。

3. 用花青色加藤黄色画叶子。用稍大的毛笔，蘸花青色和藤黄色稍调和，再以笔尖蘸一点淡墨微调，根据叶子结构和方向大笔点画，由浓到淡，变化自然，上下叶子之间留一定的间距，以浓墨勾勒叶脉。

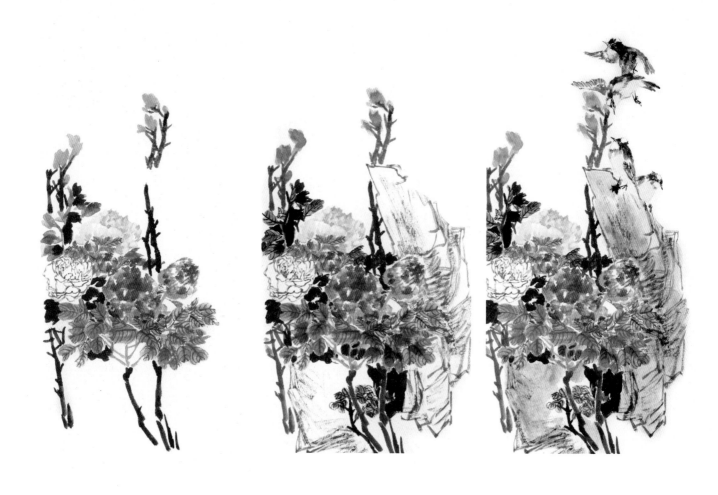

4　5　6

4. 用三绿色调少量赭石画嫩花枝。老枝使用浓墨画，中锋行笔，干脆流畅，圆润有劲。嫩叶用朱砂加赭石和钛白色调和点画，老叶用浓墨点画，衬托花色的娇嫩。

5. 用中淡墨画石头，用笔方圆结合，棱角突出，以圆笔皴石头结构，做到刚柔结合，再用赭石色调淡墨分染，用三绿色皴擦，使石头的质感更加突出。

6. 画鸟以墨勾画结构，赭石调淡墨分染，钛白色提羽毛质感。用笔干脆肯定，结构准确，干笔皴出羽毛变化，见笔而不死板。

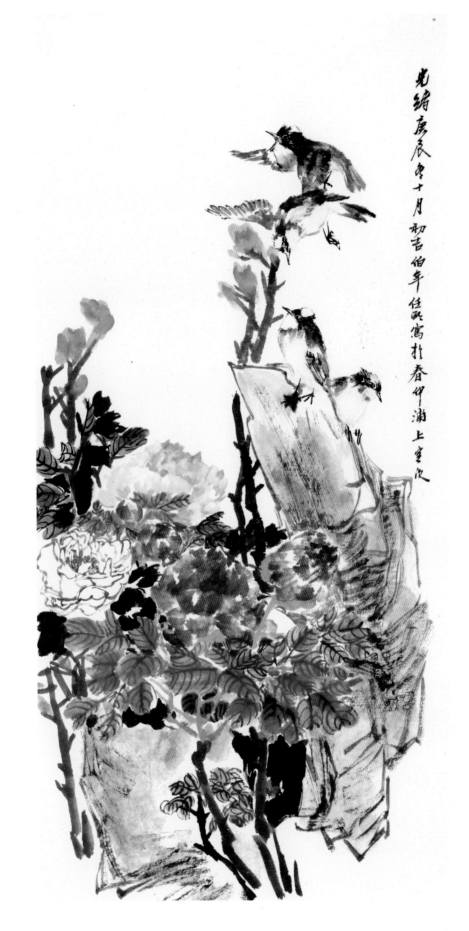

光緒庚辰冬十月初吉伯年任頤寫扵春中浦上寓次

作品六：临李方膺《牡丹》

李方膺 《牡丹》

作品介绍：

李方膺，通州（今江苏南通）人，"扬州八怪"之一，中国清代诗画家，字虬仲，号晴江，别号秋池、抑园、白衣山人等。这幅画描绘了一株植于酒坛中的牡丹，造型奇特，设色明丽淡雅，有很强的写生感。

1 | 2

1. 用胭脂调墨点画花头、花苞。用小笔、碎笔悉心点出花瓣层次关系，藤黄加朱磦点蕊，用笔虽细碎但不失活泼。

2. 用重墨画老干，花青勾枝干、点叶。用胭脂加墨点老干与嫩枝相接处的芽苞。

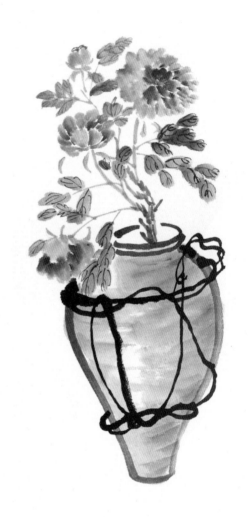

3 | 4

3. 中墨勾酒坛，赭石调和淡墨依酒坛纹理横向加皴，由深而浅，笔笔分明又笔笔浑然。

4. 细笔重墨勾叶筋，用笔轻快。重墨粗笔勾捆缚酒坛的绳子，笔法苍劲老辣，若游龙夭矫。牡丹身姿轻盈曼妙，酒坛造型粗重古拙，两者相得益彰。

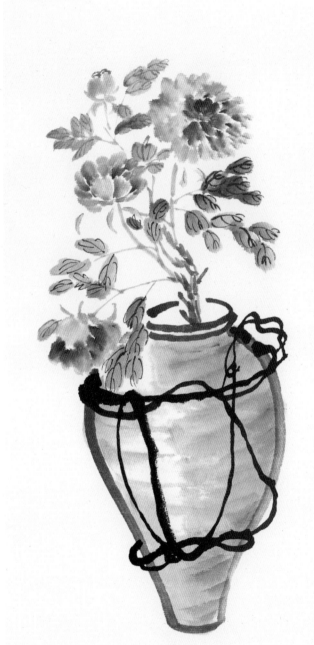

三春富贵散人家，锦绣韬华雨露馀天。
地无权览造化，绍兴镖榏牡丹花。

乾隆大年夏日写牡
金陵借园李方膺

作品七：临吴昌硕《牡丹》

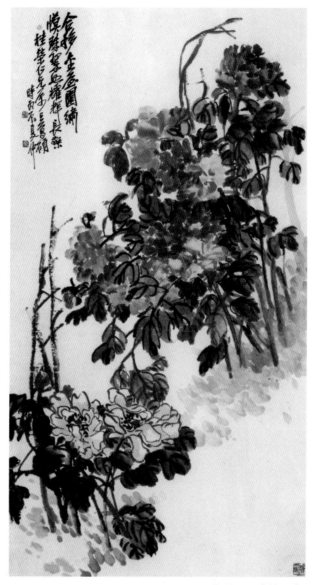

吴昌硕 《牡丹》

作品介绍：

　　吴昌硕画牡丹用色大胆，色彩变化丰富。在这幅画中表现了牡丹的多个品种。花分两组，有聚有散，有多有少，形成对比。左下方的花以勾填法表现，线条流畅，层次分明；中心的一组花，以没骨画法，花瓣尽情舒展，色泽腴润，笔法凝练。画家十分熟悉所要表现的对象，将其不同的姿态和神韵表现得恰到好处，真实生动。在这幅画中，画家重点表现牡丹花开时的红艳和灿烂，展示花开季节的盎然生意，使画作洋溢着蓬勃生机和无限活力。

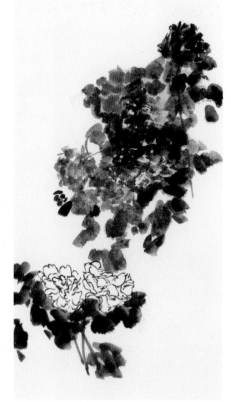

| 1 | 2 | 3 |

1. 下笔前要定位好各朵牡丹花的位置和大小，花头分两组，一组是设色，另一组为白牡丹。以洋红或用曙红色微调胭脂，笔尖浓而笔肚淡，点画要分出花瓣浓淡变化，以花托为中心，画出红色花头。

2. 用鹅黄调朱磦或曙红色画黄牡丹；绿牡丹则用鹅黄调花青色来表现。白牡丹是盛开之状，花头较大，形状看起来较乱，容易干扰临摹用笔。调中墨以中锋用笔勾画花的线条，以钛白调一点黄色分染花瓣根部。

3. 用大笔点画叶子，以花青色调淡墨，按照画面的浓淡变化用侧锋点画，一笔画到干再蘸墨，注意控制叶子的干湿深浅变化。用三绿色加花青色调匀点画花托。

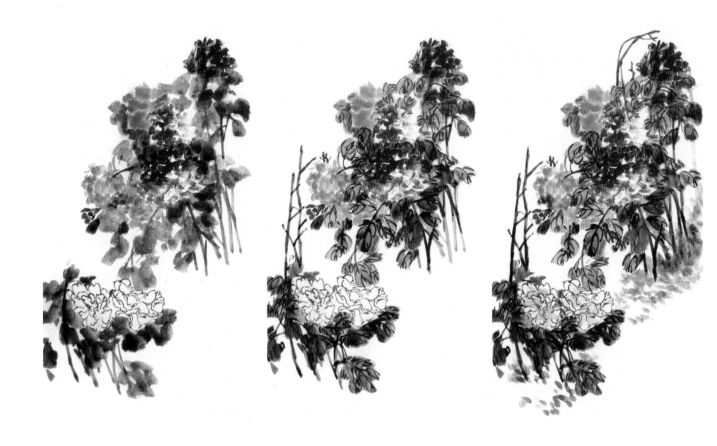

4 | 5 | 6

4. 嫩枝以花青色调一点淡墨或三绿调花青、淡墨，卧锋用笔顺势拖画而成。

5. 趁叶子墨色半干之时，顺结构勾画叶脉及老枝干。牡丹叶子为三裂形的结构，注意表现其正侧、前后、翻转等变化。线条要有长短、疏密变化，墨色要有浓淡变化。老枝干要苍劲挺直，可用笔拖锋表现其圆润感。

6. 此幅画中只有白花看到花蕊，以浓墨调胭脂色，调匀点画即成。

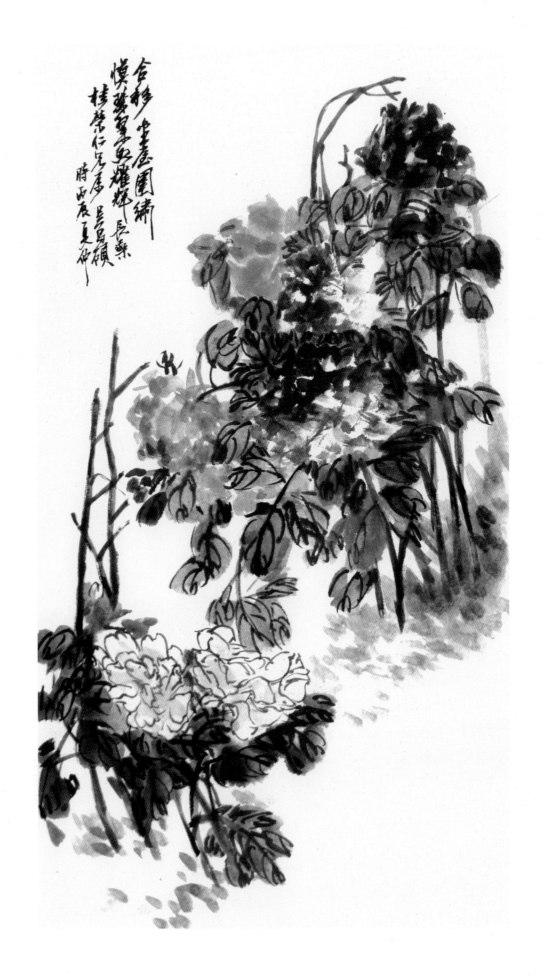

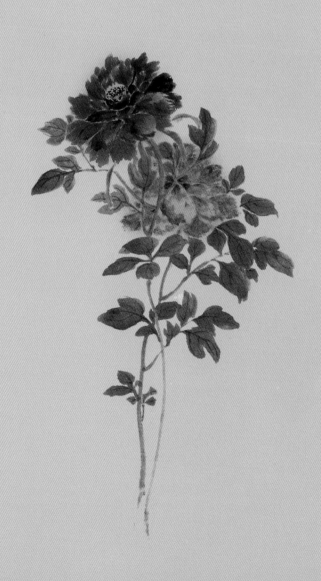

第四章 创作欣赏

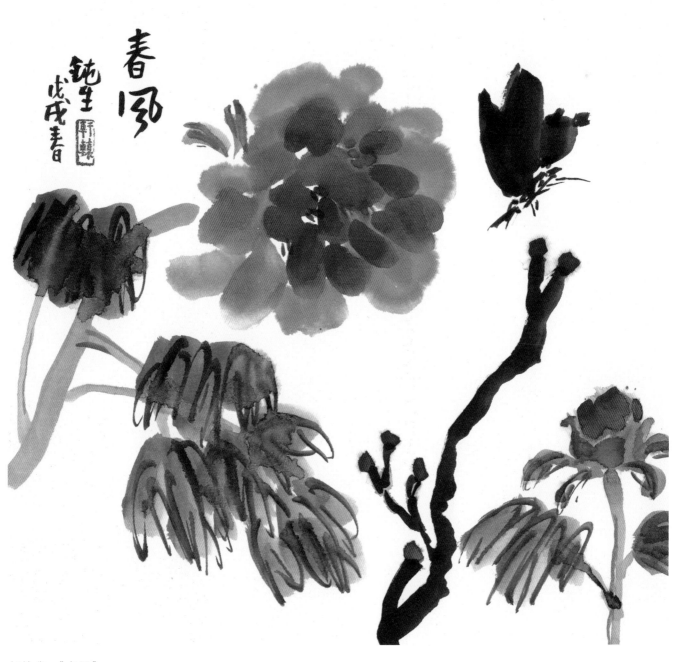

轩敏华 《春风》

枝弱不勝霞朵重葉疏

難教露脣塵浩歌日

宜歡賞積玉如山

莫買春　珀石池光

裡巧傳神上下

相輝一樣真點

蟻眠頭行識路

狂蜂葉底言隱人

更把清平舊時調譜成一闋沁園春　鈍生

飄來不冷豔脂雪岸盡猶香錦繡塵

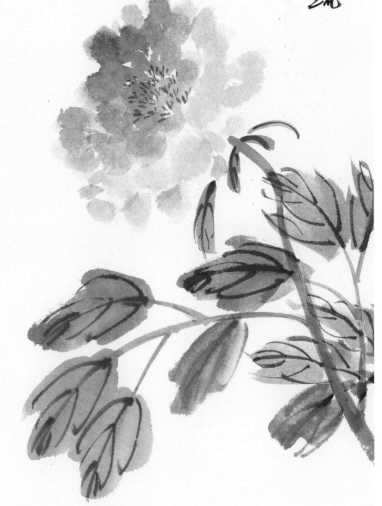

轩敏华　《碧池锦绣》

扫码看视频

深院東風入
閑簾香
気清名巻愁
採摘猶立殿
殘春
格賢誰未價
庭室欲避
人玉臺今
嬾莫對雨覺傷神
戊戌春 鈍生

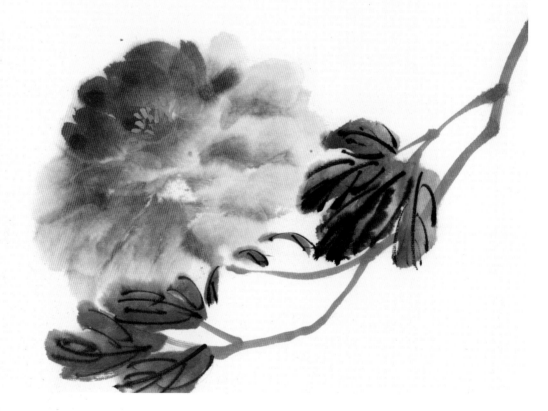

轩敏华 《东风入帘香》

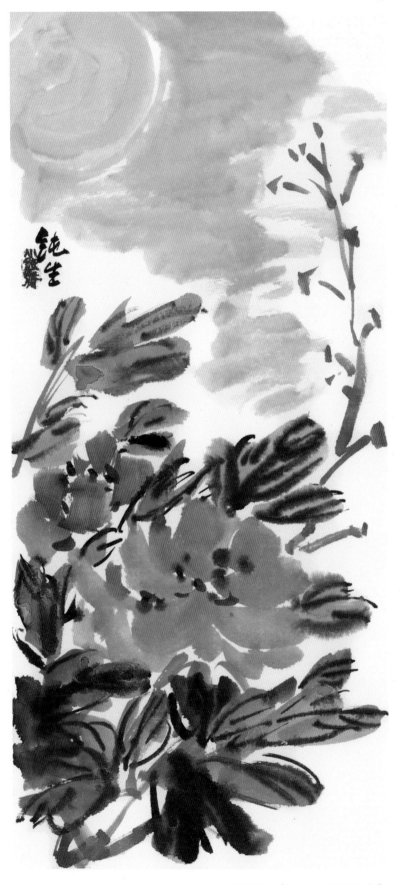

轩敏华 《冷月如霜葬花魂》

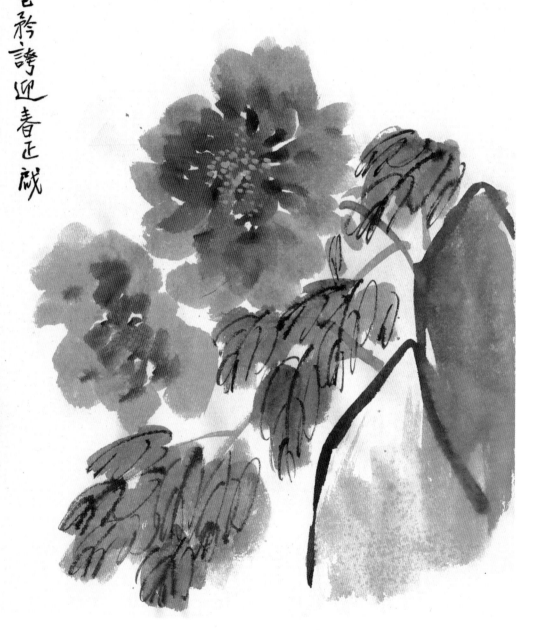

神皋福地三秦
邑壬惹金阙九仙
家寒伉狷戀甘
泉树淑景偏晔
建始苍彩蝶芳莺
未歇舞梅香柳色
壬矜誇迎春正戏
流霞席轻嘘曦轮匆匆斜

钝生

轩敏华 《春光流霞》

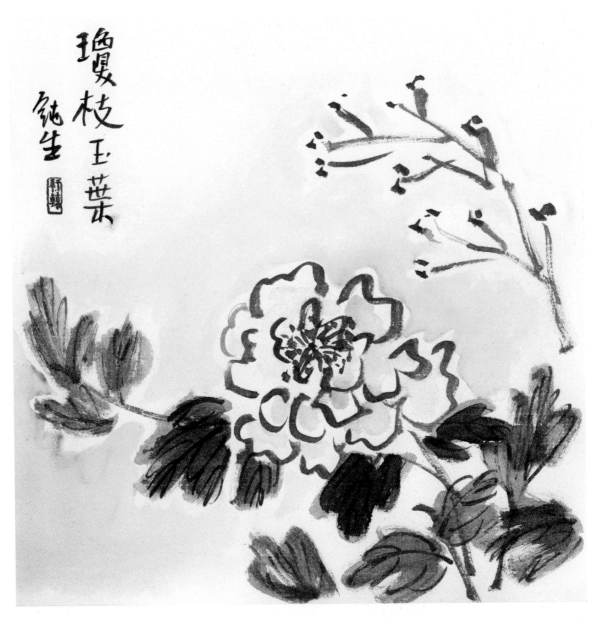

琼枝玉叶

钝生

轩敏华 《琼枝玉叶》

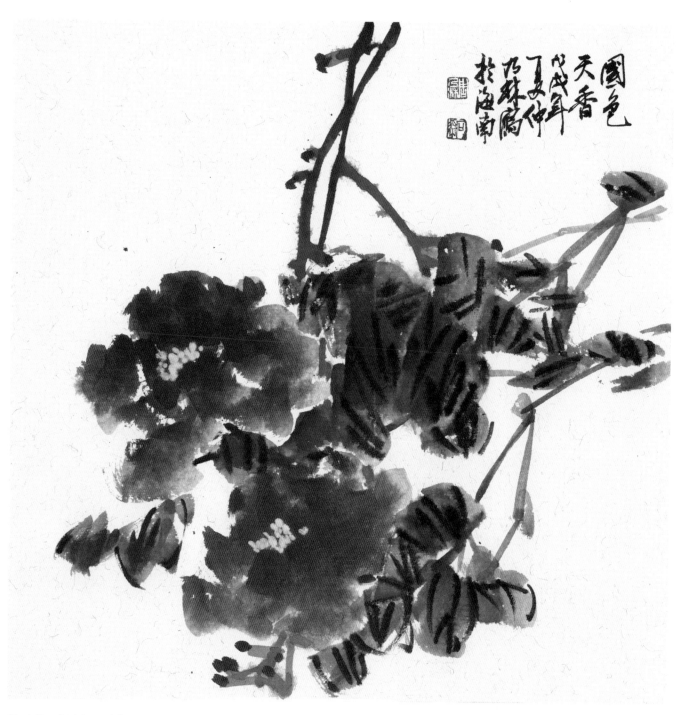

周乃林 《国色天香》

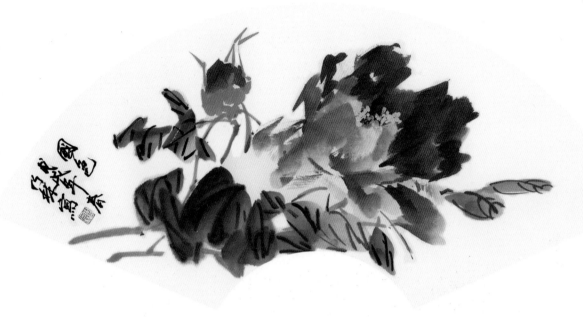

周乃林 《国色》

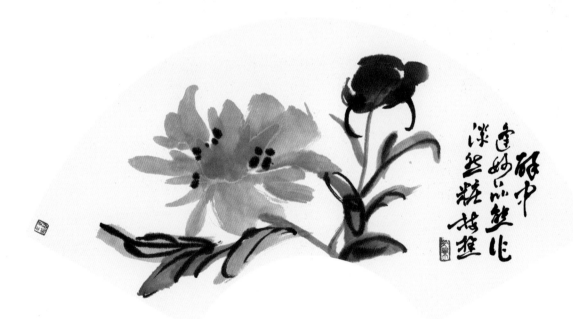

周梅元 《墨牡丹》

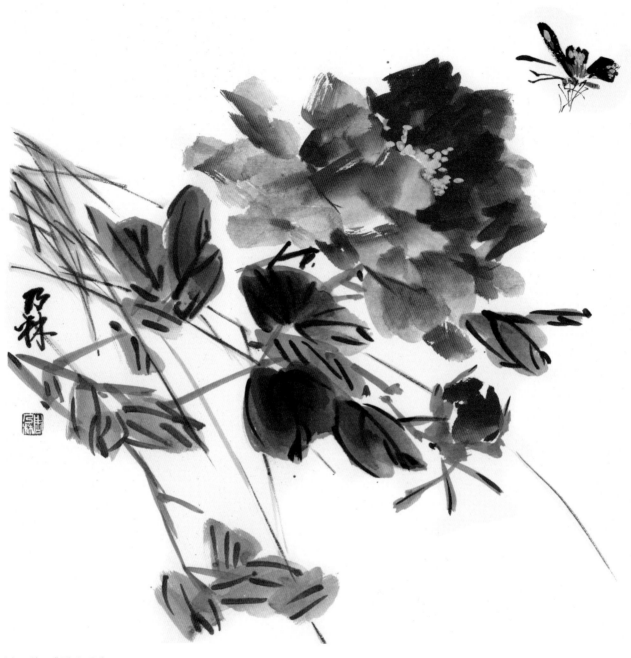

周乃林 《蝶恋花》

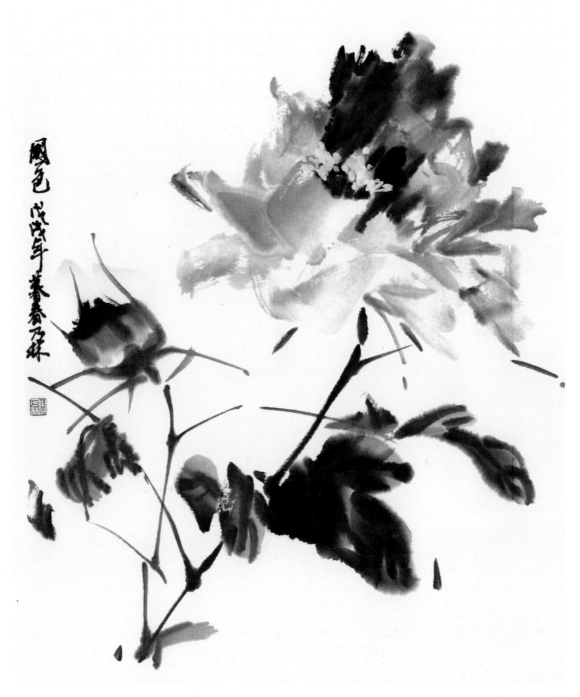

周乃林 《冠世墨玉》

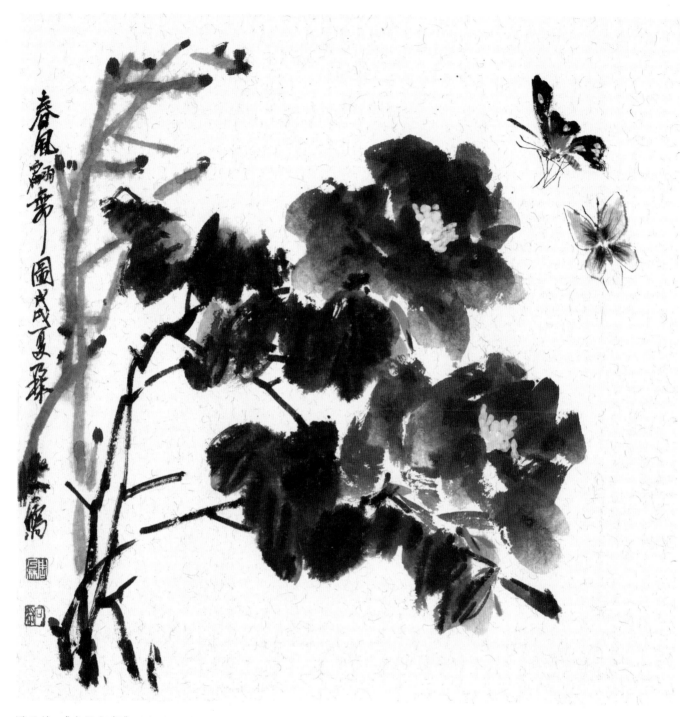

周乃林 《春风翩舞》

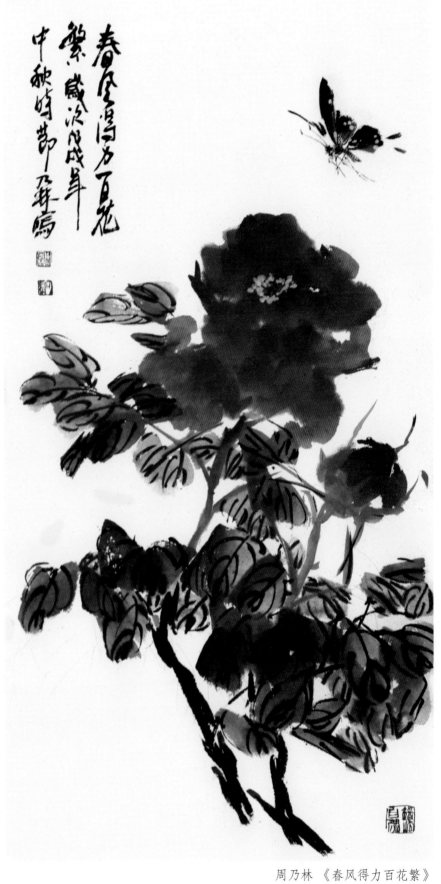

春风得力百花
繁，岁次戊辰
中秋时节乃林写

周乃林 《春风得力百花繁》

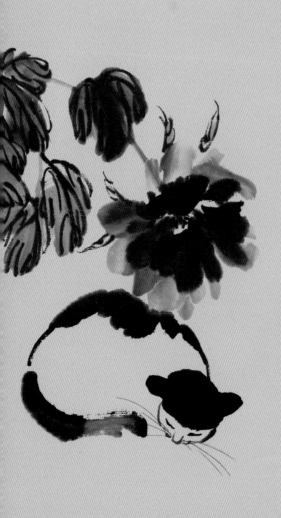

第五章　历代名作

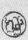

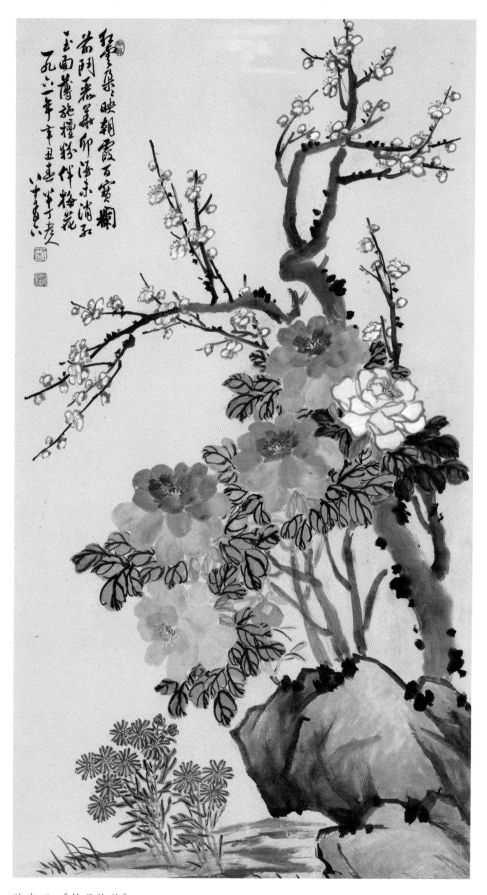

陈半丁 《牡丹梅花》

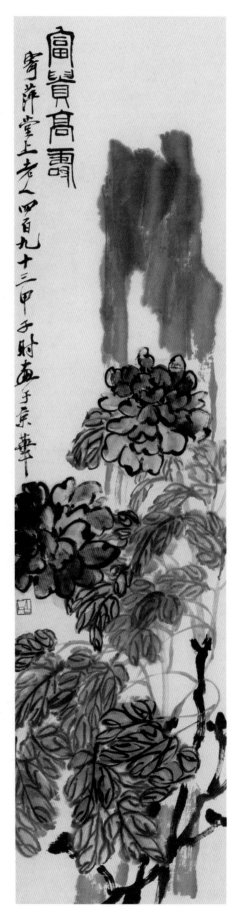

齐白石 《富贵高寿四条屏——牡丹》

徐　渭　《水墨牡丹》

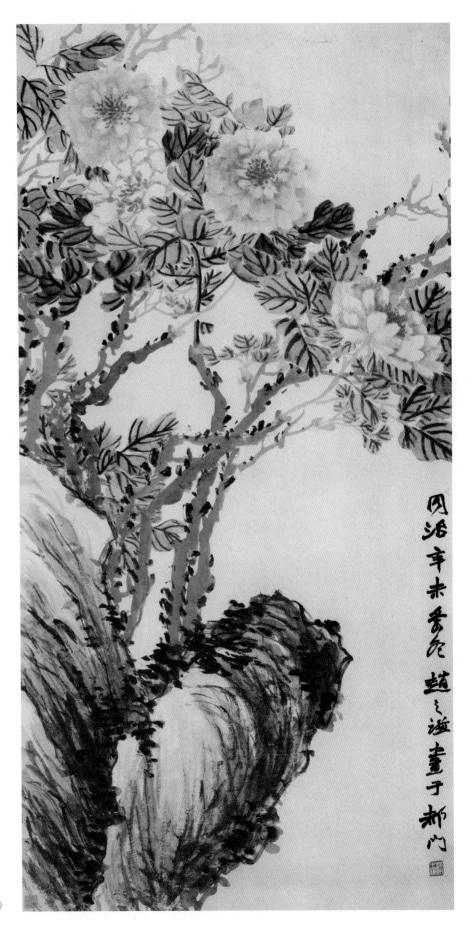

赵之谦 《牡丹图》

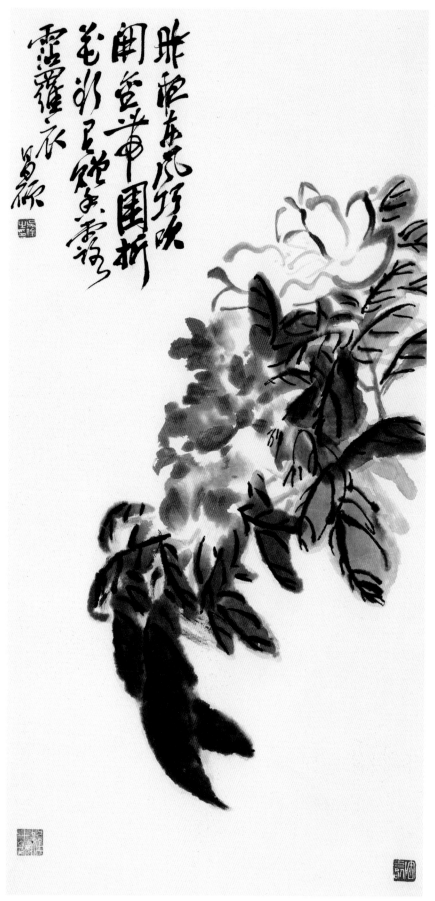

吴昌硕 《牡丹》

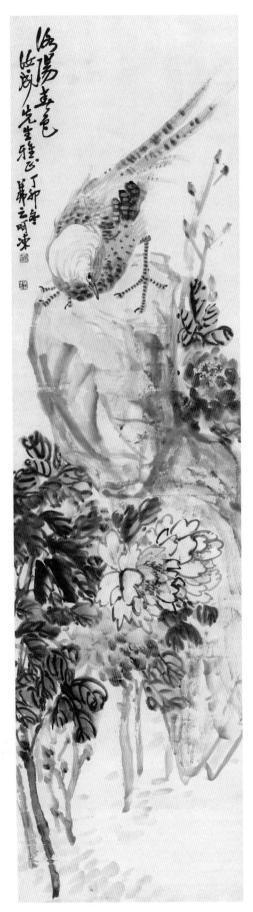

吴茀之 《牡丹图轴》

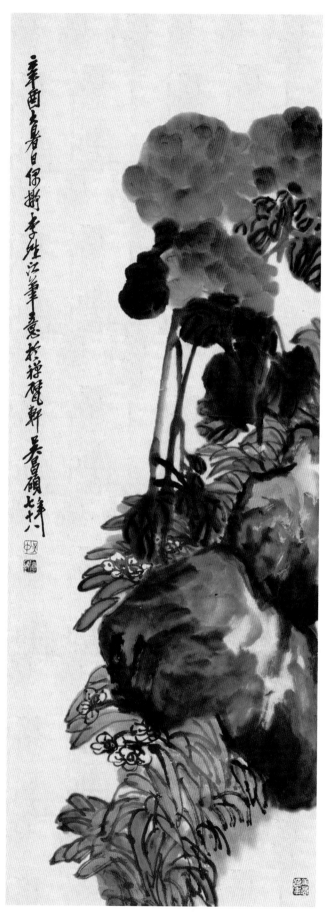

吴昌硕 《写意花卉》

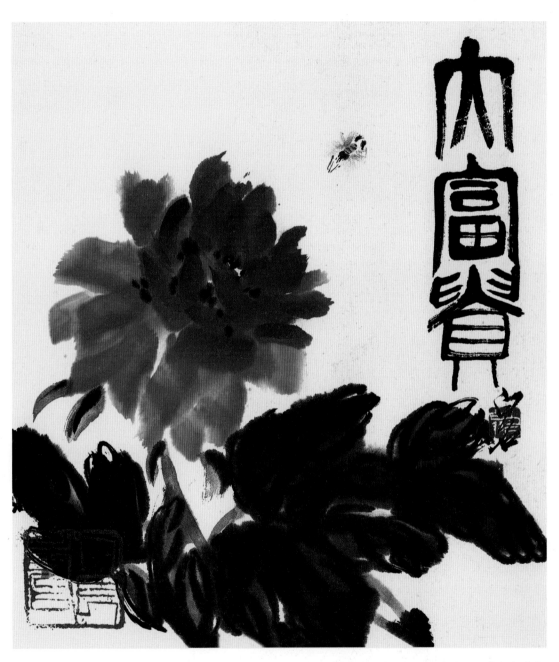

齐白石 《大富贵》

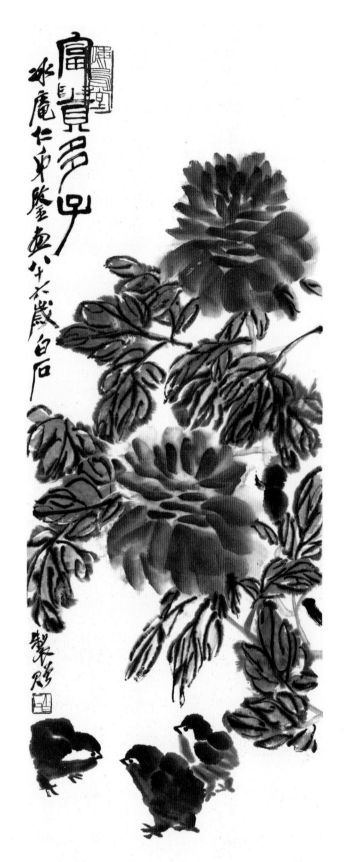

齐白石 《富贵多子图》

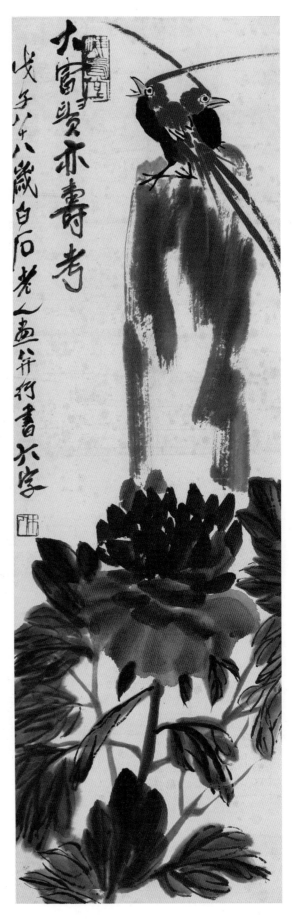

齐白石 《大富贵亦寿考》

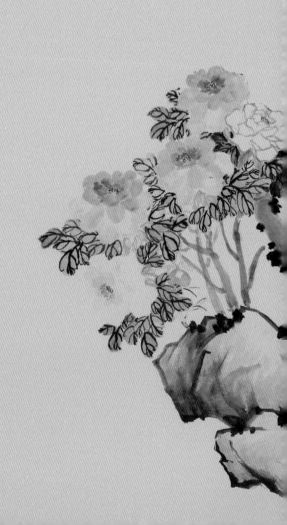

第六章 题款诗句

1.绿艳闲且静，红衣浅复深。花心愁欲断，春色岂知心。

——唐 王维《红牡丹》

2.近来无奈牡丹何，数十千钱买一棵。今朝始得分明见，也共戎葵不校多。

——唐 柳浑《牡丹》

3.此花名价别，开艳益皇都。香遍苓菱死，红烧踯躅枯。软光笼细脉，妖色暖鲜肤。满蕊攒金粉，含棱缕绛苏。好和薰御服，堪画入宫图。晚态愁新妇，残妆望病夫。教人知个数，留客赏斯须。一夜轻风起，千金买亦无。

——唐 王建《赏牡丹》

4.幸自同开俱隐约，何须相倚斗轻盈。陵晨并作新妆面，对客偏含不语情。双燕无机还拂掠，游蜂多思正经营。长年是事皆抛尽，今日栏边暂眼明。

——唐 韩愈《戏题牡丹》

5.庭前芍药妖无格，池上芙蕖净少情。唯有牡丹真国色，花开时节动京城。

——唐 刘禹锡《赏牡丹》

6.径尺千余朵，人间有此花。今朝见颜色，更不向诸家。

——唐 刘禹锡《浑侍中宅牡丹》

7.今日花前饮，甘心醉数杯。但愁花有语，不为老人开。

——唐 刘禹锡《唐郎中宅与诸公同饮酒看牡丹》

8.白花冷澹无人爱，亦占芳名道牡丹。应似东宫白赞善，被人还唤作朝官。

——唐 白居易《白牡丹》

9.莺涩余声絮堕风，牡丹花尽叶成丛。可怜颜色经年别，收取朱栏一片红。

——唐 元稹《赠李十二牡丹花片，因以饯行》

10.何人不爱牡丹花，占断城中好物华。疑是洛川神女作，千娇万态破朝霞。

——唐 徐凝《牡丹》

11.锦帏初卷卫夫人，绣被犹堆越鄂君。垂手乱翻雕玉佩，招腰争舞郁金裙。石家蜡烛何曾剪，荀令香炉可待熏。我是梦中传彩笔，欲书花叶寄朝云。

——唐 李商隐《牡丹》

12.压径复缘沟，当窗又映楼。终销一国破，不畜万金求。鸾凤戏三岛，神仙居十洲。应怜萱草淡，却得号忘忧。

——唐 李商隐《牡丹》

13.落尽残红始吐芳，佳名唤作百花王。竞夸天下无双艳，独占人间第一香。

——唐 皮日休《牡丹》

14.蓓蕾抽开素练囊，琼葩薰出白龙香。裁分楚女朝云片，剪破姮娥夜月光。雪句岂须征柳絮，粉腮应恨贴梅妆。槛边几笑东篱菊，冷折金风待降霜。

——唐 徐夤《追和白舍人咏白牡丹》

15.肠断东风落牡丹，为祥为瑞久留难。青春不驻堪垂泪，红艳已空犹倚栏。积藓下销香蕊尽，晴阳高照露华干。明年万叶千枝长，倍发芳菲借客看。

——唐 徐夤《郡庭惜牡丹》

16.青苞虽小叶虽疏，贵气高情便有余。浑未盛时犹若此，算应开日合何如。寻芳蝶已栖丹槛，衬落苔先染石渠。无限风光言不得，一心留在暮春初。

——唐 孙鲂《题未开牡丹》

17.牡丹花谢莺声歇，绿杨满院中庭月。相忆梦难成，背窗灯半明。

翠钿金压脸，寂寞香闺掩。人远泪阑干，燕飞春又残。

——唐 温庭筠《菩萨蛮·牡丹花谢莺声歇》其一

18.蕊黄无限当山额，宿妆隐笑纱窗隔。相见牡丹时，暂来还别离。

翠钗金作股，钗上蝶双舞。心事竟谁知，月明花满枝。

——唐 温庭筠《菩萨蛮·蕊黄无限当山额》其二

19.渥丹容貌着霓裙，何事僧轩只一株。应是吴宫歌舞罢，西施因醉未施朱。

——宋 王禹偁《朱红牡丹》

20.百紫千红，占春多少，共推绝世花王。西都万家俱好，不为姚黄。谩肠断巫阳。对沈香、亭北新妆。记清平调，词成进了，一梦仙乡。

天葩秀出无双。倚朝晖，半如酣酒成狂。无言自有，檀心一点偷芳。念往事情伤。又新艳、曾说滁阳。纵归来晚，君王殿后，别是风光。

——宋 晁补之《夜合花·和李浩季良牡丹》

21.雾雨不成点，映空疑有无。时于花上见，的皪走明珠。秀色洗红粉，暗香生雪肤。黄昏更萧瑟，头重欲相扶。

——宋 苏轼《雨中看牡丹三首·其一》

22.叶底风吹紫锦囊，宫炉应近更添香。试看沉色浓如泼，不愧逢君翰墨场。

——宋 梅尧臣《和范景仁王景彝殿中杂题三十八首并次韵·紫牡丹》

23.古来多贵色，殁去定何归。清魄不应散，艳花还所依。红栖金谷妓，黄值洛川妃。朱紫亦皆附，可言人世稀。

——宋 梅尧臣《洛阳牡丹》

24.蟾精雪魄孕云荄，春入香腴一夜开。宿露枝头藏玉块，晴风庭面揭银杯。

——宋 欧阳修《白牡丹》

25.堂下朱阑小魏红，一枝浓艳占春风。新闻洛下传佳种，未必开时胜旧丛。

——宋 蔡襄《李阁使新种洛花二首·其一》

26.城西千叶岂不好，笑舞春风醉脸丹。何似后堂冰玉洁，游蜂非意不相干。

——宋 苏轼《和孔密州五绝·堂后白牡丹》

27. 霏霏雨露作清妍，烁烁明灯照欲然。明日春阴花未老，故应未忍着酥煎。

——宋 苏轼《雨中明庆赏牡丹》

28. 东风催趁百花新，不出门庭一老人。天女要知摩诘病，银瓶满送洛阳春。可怜最后开千叶，细数余芳尚一旬。更待游人归去尽，试将童冠浴湖滨。

——宋 苏辙《谢人惠千叶牡丹》

29. 门在垂杨阴里。楼枕曲江春水。一阵牡丹风，香压满园花气。沉醉，沉醉，不记绿窗先睡。

——宋 晁冲之《如梦令·门在垂杨阴里》

30. 渐老闲情减。春山事、撩心眼。似血桃花，似雪梨花相间。望极雅川，阳焰迷归雁。征鞍方长坂。正魂乱。

旧事如云散。良游盛年俱换。罢说功名，但觉青山归晚。记插宫花，扶醉蓬莱殿。如今霜尘满。

——宋 晁补之《碧牡丹·焦成马上口占》

31. 闻道潜溪千叶紫，主人不剪要题诗。欲搜佳句恐春老，试遣七言赊一枝。

——宋 黄庭坚《王才元舍人许牡丹求诗》

32. 庭院深深，异香一片来天上。傲春迟放。百卉皆推让。

忆昔西都，姚魏声名旺。堪惆怅。醉翁何往。谁与花标榜。

——宋 王十朋《点绛唇·咏牡丹》

33. 洛阳牡丹面径尺，鄜畤牡丹高丈余。世间尤物有如此，恨我总角东吴居。俗人用意苦局促，目所

未见辄谓无。周汉故都亦岂远，安得尺棰驱群胡。

——宋 陆游《赏小园牡丹有感》

34. 紫玉盘盛碎紫绡，碎绡拥出九娇娆。都将些子郁金粉，乱点中央花片梢。叶叶鲜明还互照，亭亭丰韵不胜妖。折来细雨轻寒里，正是东风拆半苞。

——宋 杨万里《咏重台九心淡紫牡丹》

35. 旁招近侍自江都，两岁何曾见国姝。看尽满栏红芍药，只消一朵玉盘盂。水精淡白非真色，珠璧玉空明得似无。欲比此花无可比，且云冰骨雪肌肤。

——宋 杨万里《玉盘盂》

36. 翠盖牙签几百株，杨家姊妹夜游初。五花结队香如雾，一朵倾城醉未苏。

闲小立，困相扶。夜来风雨有情无？愁红惨绿今宵看，却似吴宫教阵图。

——宋 辛弃疾《鹧鸪天·赋牡丹，主人以谤花索赋解嘲》

37. 乱红深紫过群芳。初欲减春光。花王自有标格，尘外锁韶阳。

留国艳，问仙乡。自天香。翠帷遮日，红烛通宵，与醉千场。

——宋 张孝祥《诉衷情·牡丹》

38. 西园曾为梅花醉，叶剪春云细。玉笙凉夜隔帘吹。卧看花梢摇动、一枝枝。

娉娉袅袅教谁惜。空压纱巾侧。沉香亭北又青苔，唯有当时蝴蝶、自飞来。

——宋 姜夔《虞美人·赋牡丹》